临创必备

羲之行书集字 小窗幽记

◎ 杨新锋 编著

中原出版传媒集团
中原传媒股份公司
河南美术出版社
·郑州·

图书在版编目（CIP）数据

王羲之行书集字．小窗幽记／杨新锋编著．—— 郑州：河南美术出版社，2023.5（2024.7重印）

（书法临创必备）

ISBN 978-7-5401-6218-4

Ⅰ.①王… Ⅱ.①杨… Ⅲ.①行书–法帖–中国–东晋时代 Ⅳ.① J292.23

中国国家版本馆 CIP 数据核字（2023）第 070674 号

书法临创必备

王羲之行书集字　小窗幽记

杨新锋　编著

出 版 人	王广照
责任编辑	白立献　李　昂
责任校对	裴阳月
封面设计	楮墨堂
内文设计	张国友
出版发行	河南美术出版社
	地址：郑州市郑东新区祥盛街 27 号
	邮编：450016
	电话：(0371) 65788152
印　　刷	河南博雅彩印有限公司
开　　本	787 毫米 ×1092 毫米　1/12
印　　张	5.5
字　　数	69 千字
版　　次	2023 年 5 月第 1 版
印　　次	2024 年 7 月第 6 次印刷
书　　号	ISBN 978-7-5401-6218-4
定　　价	28.00 元

编写说明

历代经典碑帖作为中华文化的一部分，是了解历史的重要文献资料，也是我们学习书法的重要取法对象。

『书圣』王羲之，东晋书法家，其书法博采众长，自成一家，对书法的发展影响深远。后世学书人无不尊之，众多书家亦受到其作品的影响。

集字，古人总结为『取诸长处，总而成之』。结合古今书家的学书经验来看，借助集字进行书法学习，进而逐渐从临摹向创作过渡是非常普遍的现象。借鉴集字进行创作，也是大部分人在学书道路上的必经之路。

基于此，我们精心策划了此系列图书，并且结合读者反馈，进行了针对性编排设计。

一、本系列图书内容主要涵盖中华优秀传统文化，如唐诗宋词、儒家经典、小品文集、古代书画题跋等。

二、本系列图书所选字形主要来源于《兰亭序》《集王书圣教序》《淳化阁帖》《大观帖》以及王羲之手札等。另外选用少量『二王』一脉书风的字形，如王献之、李邕、赵孟頫等作品中的字形，力求保持集字的统一性和艺术性。

三、选字丰富，字形再造。个别生僻字和碑帖中没有的字，借助电脑拆解字形，利用偏旁部首进行重新组合。同时对一则内容中重复的字在字形上加以区别，以避免雷同。

四、借鉴碑帖善本的排列方式，以碑刻形式编排呈现，对字体的大小关系、字距、行距进行精心的组合调整。

本册为《小窗幽记》摘录集字。《小窗幽记》文风清雅，骈散兼行，多为人生哲理和处事箴言，言简意赅，发人深省。

目录

好醜心太明則物不契賢愚心太明則人不親須是内精明而外渾厚使好醜兩得其平賢愚共受其益瀡是生成的德量

揩墨堂製

好丑心太明，则物不契；贤愚心太明，则人不亲。须是内精明而外浑厚，使好丑两得其平，贤愚共受其益，才是生成的德量。

局量寬大即住三家村裏光景
不拘智識卑微縱居五都市中
神情亦促

揣墨堂製

惜寸阴者乃有凌铄千古之志

惜寸阴者乃有凌铄千古之志，

怜微才者乃有驰驱豪杰之心

积丘山之善尚未为君子贪

毫之利便陷于小人

褚墨堂製

惜寸阴者，乃有凌铄千古之志；怜微才者，乃有驰驱豪杰之心。积丘山之善，尚未为君子；贪丝毫之利，便陷于小人。

良心在夜氣清明之候真情在
簞食豆羹之間故以我索人不
如使人自反以我攻人不如使人
自露

褚墨堂製

良心在夜气清明之候，真情在簞食豆羹之间。故以我索人，不如使人自反；以我攻人，不如使人自露。

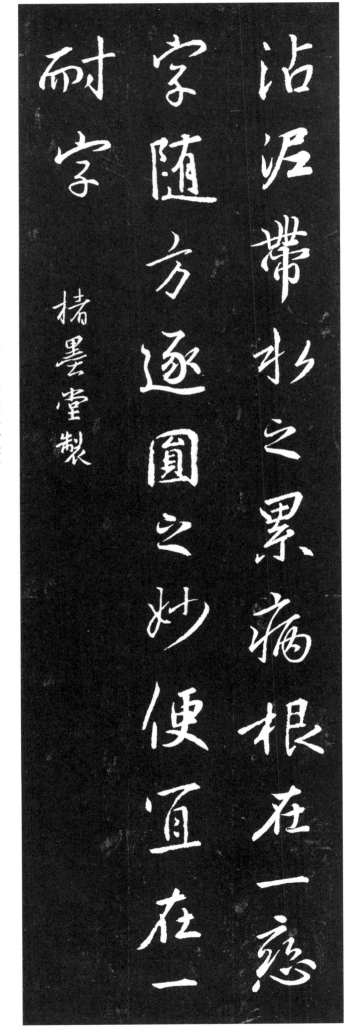

沾泥带水之累，病根在一恋字；随方逐圆之妙，便宜在一耐字。

沾泥带水之累病根在一恋字随方逐圆之妙便宜在一耐字

揩墨堂製

有一言而伤天地之和，一事而折终身之福者，切须检点。能受善言，如市人求利，寸积铢累，自成富翁。

有一言而伤天地之和一事而折终身之福者切须检点能受善言如市人求利寸积铢累自成富翁

褚墨堂製

书画为柔翰，故开卷张册贵于从容；文酒为欢场，故对酒论文忌于寂寞。

书画为柔翰故開卷張册貴於從容文酒為歡場忍對酒論文忌於寂寞

揩墨堂製

佳思忽来，书能下酒；侠情一往，云可赠人。平生不作皱眉事，天下应无切齿人。

佳思忽来書能下酒侠情一往雲
可贈人平生不作皺眉事天下應
無切齒人

揩墨堂製

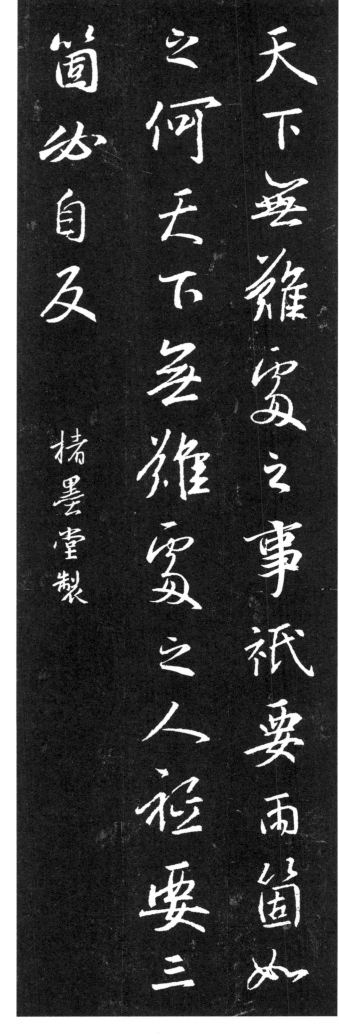

天下无难处之事，只要两个如之何；天下无难处之人，只要三个必自反。

真放肆不在饮酒高歌，假矜持偏于大庭卖弄。看明世事透，自然不重功名；认得当下真，是以常寻乐地。

真放肆不在饮酒高歌假矜持
偏於大庭賣弄看明世事透自
然不重功名認得當下真是以
常尋樂地

褚墨堂製

明霞可爱瞬眼而辄空流水堪听过耳而不恋人能以明霞视美色则业障自轻人能以流水听弦歌则性灵何害

楮墨堂製

明霞可爱，瞬眼而辄空；流水堪听，过耳而不恋。人能以明霞视美色，则业障自轻；人能以流水听弦歌，则性灵何害？

観世態之極幻則浮雲轉有常情咀世味之昏空則流水翻多濃旨

榰墨堂製

观世态之极幻，则浮云转有常情；咀世味之昏空，则流水翻多浓旨。

山窮鳥道縱藏花谷少流鶯路

曲羊腸難覆柳陰雖放馬人常

想病時則塵心便減人常想死

時則道念自生

楮墨堂製

山穷鸟道，纵藏花谷少流莺；路曲羊肠，虽覆柳阴难放马。人常想病时，则尘心便减；人常想死时，则道念自生。

薄雾几层推月出，好山无数渡江来。轮将秋动虫先觉，换得更深鸟越催。

薄雾几层推月出好山无数渡
江来轮将秋动虫先觉换得更
深鸟越催

榰墨堂製

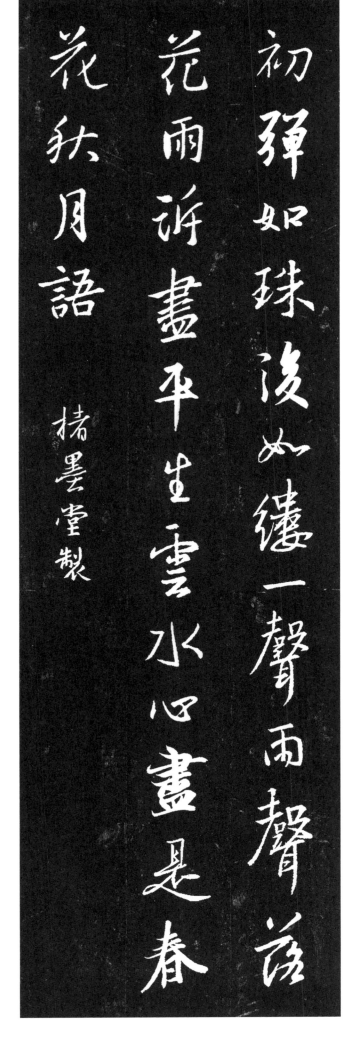

初弹如珠后如缕，一声两声落花雨。诉尽平生云水心，尽是春花秋月语。

但覺夜深花有露，不知人靜月當樓；何郎燭暗誰能詠，韓壽香熏六任偷

捣墨堂製

但觉夜深花有露，不知人静月当楼；何郎烛暗谁能咏，韩寿香熏亦任偷。

華堂今日綺筵開誰喚分司御
史來忽發粗言驚滿座兩行紅
粉一時回

揩墨堂製

华堂今日绮筵开，谁唤分司御史来。忽发狂言惊满座，两行红粉一时回。

萬里關河鴻雁來時悲信斷滿腔愁緒子規啼處憶人歸世無花月美人不願生此世界

椿墨堂製

万里关河，鸿雁来时悲信断；满腔愁绪，子规啼处忆人归。世无花月美人，不愿生此世界。

幽堂昼深清风忽来好伴虚窗

夜朗明月不减故人孤灯夜雨空

把青年误楼外青山无数隔不

断新愁来路

楮墨堂製

幽堂昼深，清风忽来好伴；虚窗夜朗，明月不减故人。孤灯夜雨，空把青年误；楼外青山无数，隔不断新愁来路。

爱是万缘之根，当知割舍；识是众欲之本，要力扫除。斜阳树下，闲随老衲清谈；深雪堂中，戏与骚人白战。

爱是萬緣之根當知割捨識是
眾欲之本要力掃除斜陽樹下
閑隨老衲清談深雪堂中戲與
騷人白戰

揩墨堂製

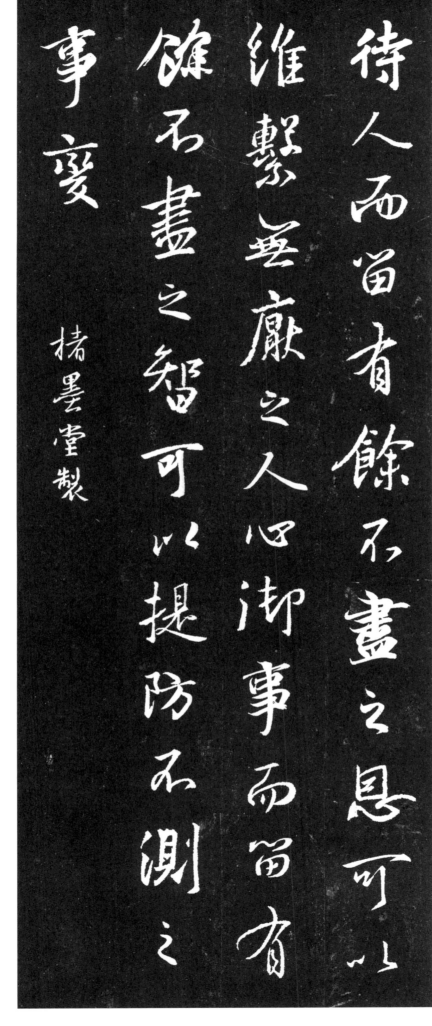

待人而留有余不尽之恩，可以维系无厌之人心；御事而留有余不尽之智，可以提防不测之事变。

任他极有见识，开得假认不得真；随你极有聪明，卖得巧藏不得拙。

任他极有见识開得假認不得真随你極有聪明賣得巧藏不得拙

揩墨堂製

枝頭秋葉將落猶然戀樹前
野鳥除死方得離籠人之處世
可憐如此

楮墨堂製

枝头秋叶，将落犹然恋树；檐前野鸟，除死方得离笼。人之处世，可怜如此。

少言語以當貴多著述以當富
載清名以當車咀英華以當肉
有大通必有大塞無奇遇必無
奇窮

揩墨堂製

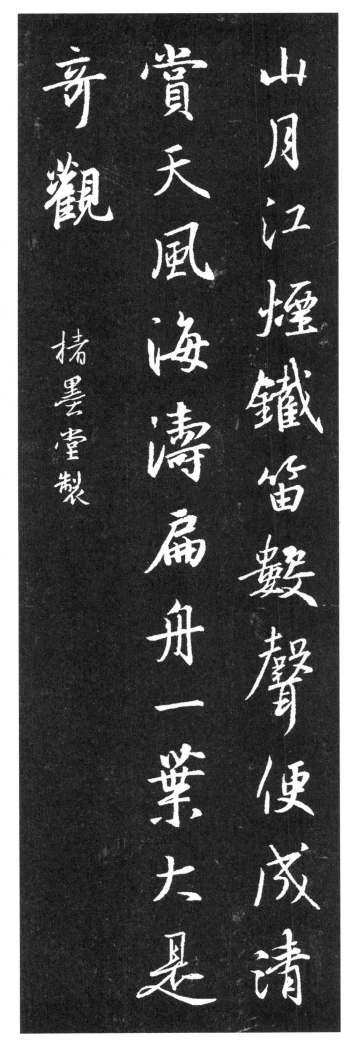

山月江烟，铁笛数声，便成清赏；天风海涛，扁舟一叶，大是奇观。

吟诗劣於講書駡座惡於足恭兩而揆之寧為薄幸狂夫不作厚顏君子

楮墨堂製

吟诗劣于讲书，驾座恶于足恭。两而揆之，宁为薄幸狂夫，不作厚颜君子。

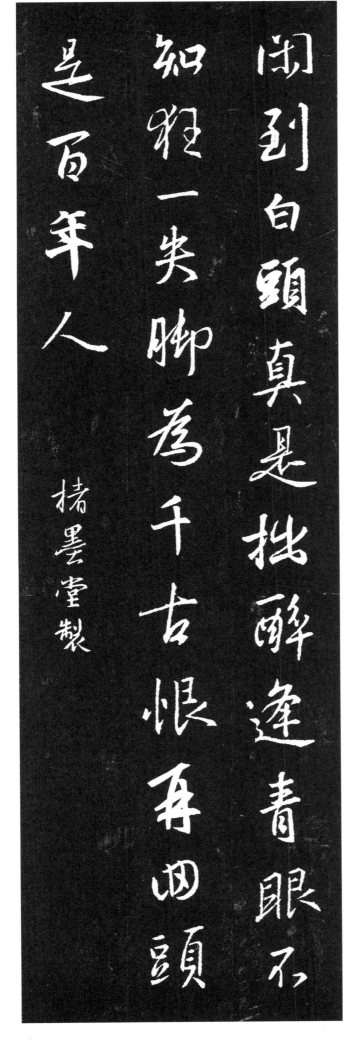

闲到白头真是拙，醉逢青眼不知狂。一失脚为千古恨，再回头是百年人。

花前解佩，湖上停桡；弄月放歌，采莲高醉；晴云微袅，渔笛沧浪；华句一垂，江山共峙。

花前解佩湖上停桡弄月放歌

採蓮高醉晴雲微袅漁笛滄浪

華句一垂江山共峙

梅墨堂製

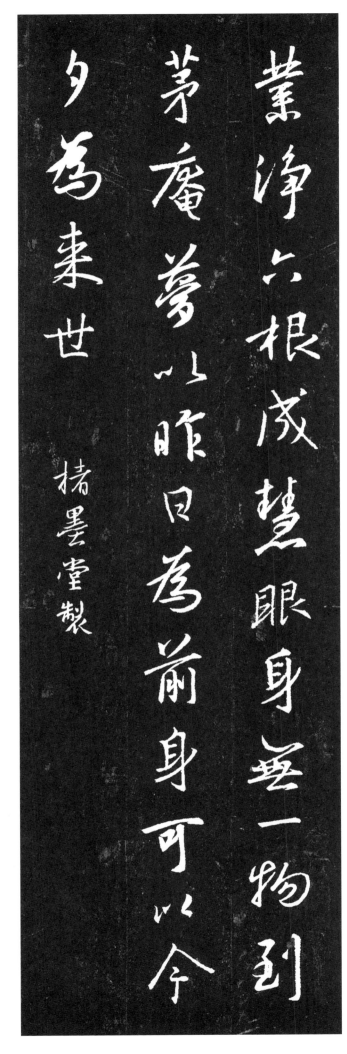

业净六根成慧眼，身无一物到茅庵。梦以昨日为前身，可以今夕为来世。

茅屋竹窻貧中之趣何須腳到

李侯門草帖畫譜閑裏所需直

憑心遊楊子宅 揩墨堂製

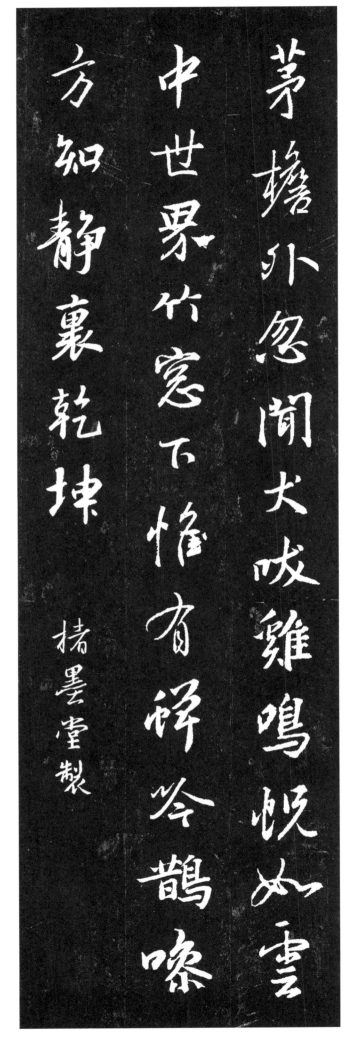

茅檐外，忽闻犬吠鸡鸣，恍如云中世界；竹窗下，唯有蝉吟鹊噪，方知静里乾坤。

万罄疏风清，两耳闻世语，急须敲玉罄三声；九天凉月净，初心诵其经，胜似撞金钟百下。

萬罄疏風清雨耳聞世語急須敲

玉罄三聲九天涼月淨初心誦其

經膝似撞金鐘百下 槠墨堂製

流年不复记，但见花开为春，花落为秋；终岁无所营，惟知日出而作，日入而息。

流年不復記但見花開為春花為秋終歲無所營惟知日出而作日入而息

擂墨堂製

半輪新月數竿竹千卷藏書一盞
茶水流任意景常靜花落雖
頻心自閑

楮墨堂製

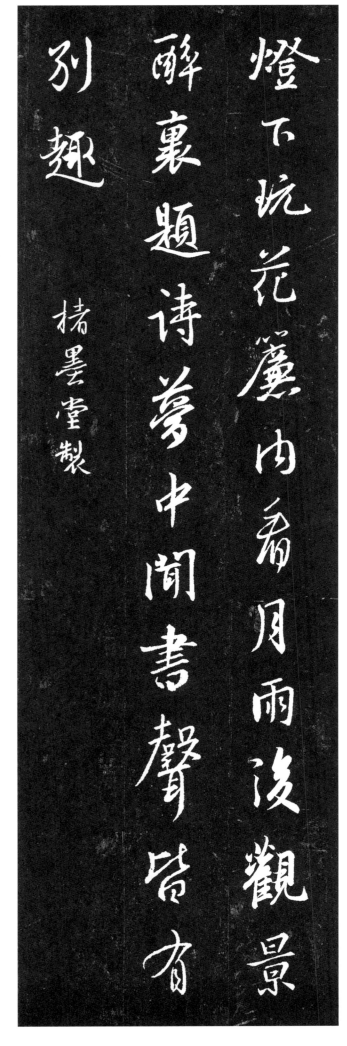

灯下玩花，帘内看月，雨后观景，醉里题诗，梦中闻书声，皆有别趣。

口中不设雌黄，眉端不挂烦恼，可称烟火神仙；随意而栽花柳，适性以养禽鱼，此是山林经济。

口中不設雌黄眉端不罣煩惱可
以煙火神仙隨意而栽花柳適性
以養禽魚此是山林經濟

楮墨堂製

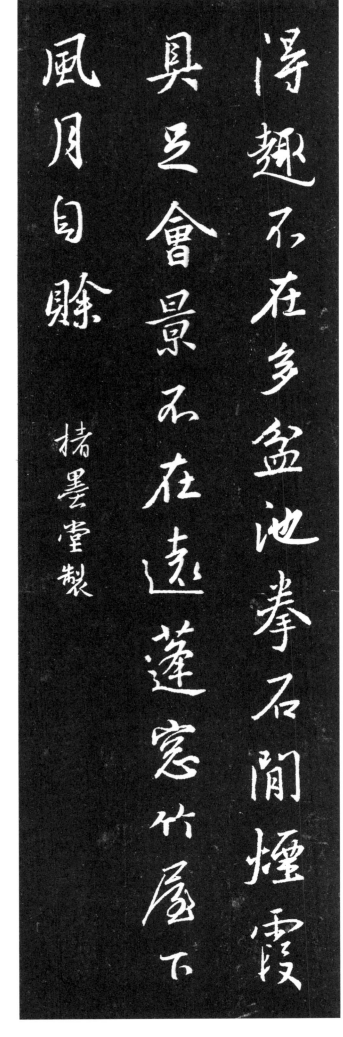

得趣不在多，盆池拳石间，烟霞具足；会景不在远，蓬窗竹屋下，风月自赊。

長亭煙柳白煥猶勞奔走可憐名利客野店溪雲紅塵不到逍遙時有牧樵人天之賦命實同人之自取則異

楮墨堂製

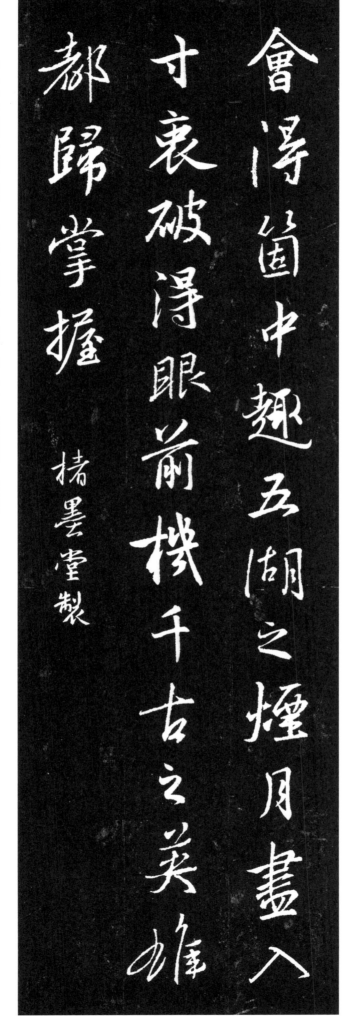

會得箇中趣，五湖之煙月盡入寸衷；破得眼前機，千古之英雄都歸掌握

揣摹堂製

会得个中趣，五湖之烟月尽入寸衷；破得眼前机，千古之英雄都归掌握。

老去自覺萬緣都盡那管人是
人非春來儒有一事關心祇在花
開花謝　揩墨堂製

老去自觉万缘都尽，那管人是人非；春来倘有一事关心，只在花开花谢。

清晨林鸟争鸣，唤醒一枕春梦，独黄鹂百舌，抑扬高下，最可人意。夕阳林际，蕉叶堕而鹿眠；点雪炉头，茶烟飘而鹤避。

清晨林鸟爭鳴喚醒一枕春夢

獨黃鸝百舌抑揚高下冣可人

意夕陽林際蕉葉墜而鹿眠點

雪爐頭茶煙飄而鶴避

楮墨堂製

机息便有月到风来，不必苦海人世。心远自无车尘马迹，何须痼疾丘山？

机息便有月到风来不必苦海人世心远自无车尘马迹何须痼疾丘山

楮墨堂製

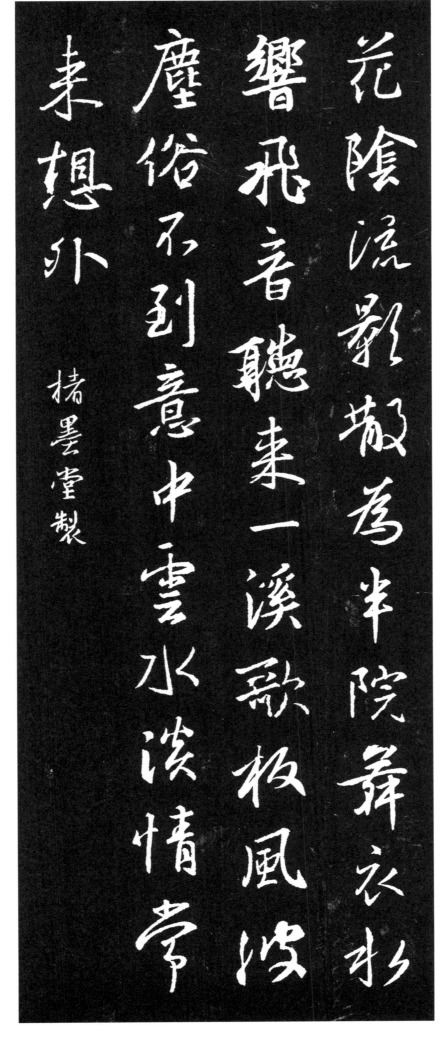

花阴流影，散为半院舞衣；水响飞音，听来一溪歌板。风波尘俗，不到意中；云水淡情，常来想外。

花陰流影散為半院舞衣響飛音聽來一溪歌板風波尘俗不到意中雲水淡情常来想外

楮墨堂製

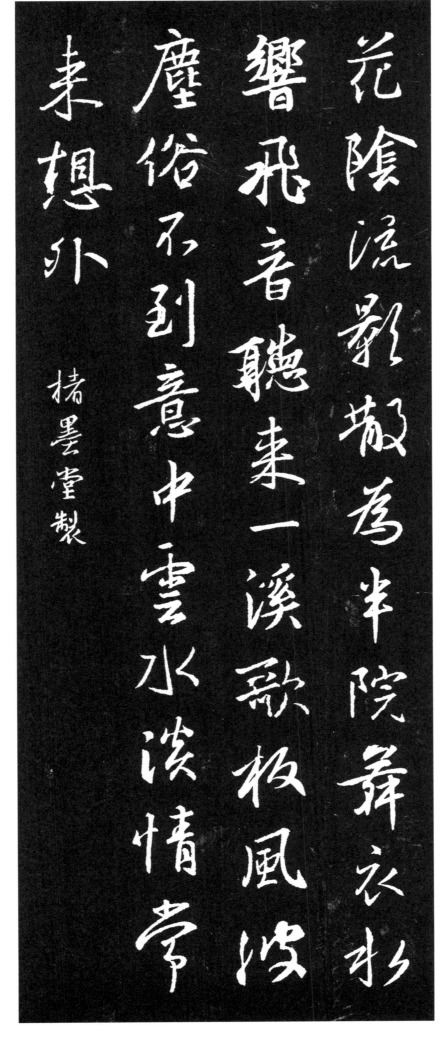

萍花香裏風清幾度漁歌楊柳
影中月冷鑿聲牛笛散履閒行
野鳥忘機時作伴披襟兀坐白
雲無語漫相留

楮墨堂製

吾斋之中，不尚虚礼，凡入此斋，均为知己，随分款留，忘形笑语，不言是非，不侈荣利，闲谈古今，静玩山水，清茶好酒，以适幽趣。臭味之交，如斯而已。

吾斋之中不尚虚礼凡入此斋均为知己随分款留忘形笑语不言是非不侈荣利闲谈古今静玩山水清茶好酒以适幽趣臭味之交如斯而已 楮墨堂製

世界极于大千，不知大千之外更有何物；天宫极于非想，不知非想之上毕竟何穷。

世界极于大千不知大千之外
更有何物天宫极于非想不知
此想之上毕竟何穷

楮墨堂製

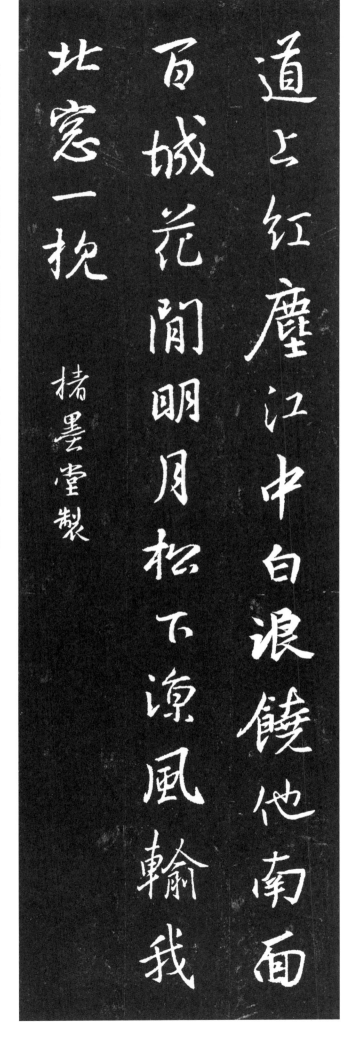

道上红尘，江中白浪，饶他南面百城；花间明月，松下凉风，输我北窗一枕。

客斋使令，翔七宝妆，理茶具，响松风于蟹眼，浮雪花于兔毫。世路既如此，但有肝胆向人；清议可奈何，曾无口舌造业。

客斋使令翔七寶粧理茶具響

松風於蟹眼浮雪花於兔毫世

路既如此但有肝膽向人清議可

奈何曾無口舌造業

揩墨堂製

登高眺远吊古寻幽廣胸中之登
凝遊物外之文章雲破月窺花
好
宴夜深花睡月明中

搭墨堂製

栖守道德者寂寞一時依阿權勢清悽涼萬古忍到熟處則憂患消淡到真時則天地贅

拓墨堂製

栖守道德者，寂寞一时；依阿权势者，凄凉万古。忍到熟处则忧患消，淡到真时则天地赘。

深居远俗，尚愁移山有文；纵饮达旦，犹笑醉乡无记。才以气雄，品由心定。

深居远俗尚愁移山有文纵饮达旦犹笑醉乡无记才以气雄品由心定

楮墨堂製

笑彈冠休向侯門輕曳裾

相知猶按劍莫從世路闇投珠

車塵馬足之下露出醜形深山

窮谷之中剩些真影

楮墨堂製

先达笑弹冠，休向侯门轻曳裾；相知犹按剑，莫从世路暗投珠。车尘马足之下，露出丑形；深山穷谷之中，剩些真影。

胸中自是奇，乘风破浪，平吞万顷苍茫；脚底由来阔，历险穷幽，飞度千寻香蔼。

胸中自是奇桑風破浪平吞萬

頃蒼茫脚底由來闊塵险窮幽

飛度千尋香蔼

楮墨堂製

考人品，要在五伦上见。此处得，则小过不足疵；此处失，则众长不足录。

考人品要在五倫上見此處得
則小過不足疵此處失則眾長
不足錄

楮墨堂製

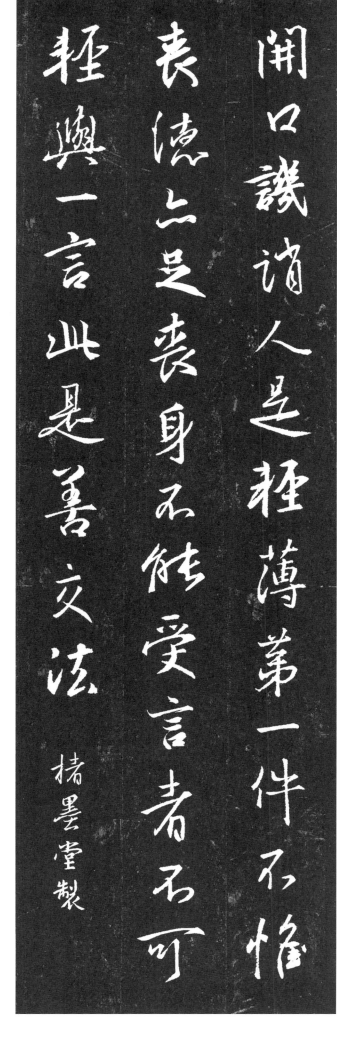

开口讥诮人，是轻薄第一件，不惟丧德，亦足丧身。不能受言者，不可轻与一言，此是善交法。

胸中落『意气』两字，则交游定不得力；落『骚雅』二字，则读书定不深心。

胸中落意氣兩字則交遊定不得力落騷雅二字則讀書定不深心

楮墨堂製

書是同人每讀一篇自覽寢食有味佛為老友但窺半偈摶思前境真空

楮墨堂製

书是同人，每读一篇，自觉寝食有味；佛为老友，但窥半偈，转思前境真空。

清恐人知奇足自賞舌頭無骨得言語之揔持眼裏有筋具遊戲之三昧

揩墨堂製

良夜風清石床獨坐花香闇度松影參差黃鶴樓可以不登張懷民可以不訪滿庭芳可以不歌

揩墨堂製

良夜风清，石床独坐，花香暗度，松影参差。黄鹤楼可以不登，张怀民可以不访，《满庭芳》可以不歌。

岁行尽矣，风雨凄然，纸窗竹屋，灯火青荧，时于此间得小趣。分韵题诗，花前酒后；闭门放鹤，主去客来。

岁行尽矣，风雨凄然，纸窗竹屋，灯火青荧，时于此间得小趣。分韵题诗，花前酒后；闭门放鹤，主去客来。

褚墨堂製